禽 鸟 部 分

吴 悦 石 绘

荣寶齋出版社

北京

图书在版编目（CIP）数据

荣宝斋画谱．223，禽鸟部分/吴悦石著．—北京：
荣宝斋出版社，2019.6
ISBN 978-7-5003-2173-6

Ⅰ．①荣…　Ⅱ．①吴…　Ⅲ．①花鸟画－作品集－中
国－现代　Ⅳ．①J212

中国版本图书馆CIP数据核字(2019)第096614号

RONGBAOZHAI HUAPU (223) WU YUESHI HUI QINNIAO BUFEN

荣宝斋画谱　（223）　吴悦石绘禽鸟部分

作　　　　者：吴悦石
编辑出版发行：荣宝斋出版社
地　　　　址：北京市西城区琉璃厂西街19号
邮 政 编 码：100052
制 版 印 刷：廊坊市佳艺印务有限公司

开本：787毫米×1092毫米　　1/8　　印张：6.5
版次：2019年6月第1版　　　　印次：2019年6月第1次印刷
印数：0001-4000　　　　　　　定价：48.00元

画谱的刊行,我们拍掌欢迎。

近代作画的不读芥子园画谱

是例外,好像作诗词的不读唐

诗三百首和白香词谱是例外

一样,古人说:不以规矩不能成

方圆,这话讲出了真理。就

是我们搞创作的学问要老实,

先搞基本训练,讨便宜走捷径

是不能成为大器的。荣宝斋

画谱保留了中国历代画家的伟

绩,又整顿到各时代的流派,且

着重具有生活气息而制作俱

者又保现代名手的以省去误他

的水平大大超过旧谱以此

值得欢迎、值得介绍,祝谱

学就生、祝画学大荣展!

陈叔亮

一九六三年一月

吴悦石 一九四五年生，现居北京。画家王铸九、董寿平入室弟子。二十世纪八十年代中期出国，寓居海外十余年，二〇〇〇年返回北京。现为中国艺术研究院研究员，中国国家画院吴悦石工作室导师，中国美术家协会会员，中国国际文化交流中心理事，中国画学会理事。曾在北京、南京、深圳、台湾等地和美国、新加坡等国家举办过个人画展；在中央美院、中国国家画院、新加坡国立大学、美国洛杉矶亚洲艺术研究中心等地举办过讲座。作品被人民大会堂、中南海等机构及多家博物馆、纪念馆收藏。国内外多家电视媒体为其拍摄专题片，国内外报刊均有相关报道和专文介绍。出版有《吴悦石画集》《吴悦石作品集》《快意斋论画》《天人之际》等作品集和专著多种。

序

中国花鸟画由来已久，『鸟官人皇』时，已知先民以鸟兽为图腾，五代以后『徐黄异体』，至北宋时，技法丰富，已成独立画科，逐渐发展成为时代经典。同时写意精神，被文人提倡，『论画贵形似，见与儿童邻。』要求内美的审美欣赏已成高屋建瓴之势，文人风骨与笔墨修养取代画工之作，其势如大江东去，一日千里。明代白阳、青藤以书入画，文采斐然，尽情书写个人性格，倾泻自我精神，纵横恣肆，前无古人。至清初八大山人，格高韵古，笔简意繁，气象高迈，学养深厚，把写意花鸟画推向历史高峰，影响后世，直至今日。此后经『扬州八怪』，嘉道及以后诸公励力，使中国写意花鸟画积累丰厚，于世界艺术之林享有崇高声誉。经过历代先贤之后，终于在近现代产生了吴昌硕、齐白石这样的写意花鸟画大家，雄霸画坛，领导潮流，长盛不衰。

中国写意花鸟画以写生为主，以寓意为根。形为花鸟，意为人生。借物抒怀，托物寄情。不拘于形，不离乎形，求不似之似，妙在似与不似之间。物象之神采与画家情感融而为一，此为写意花鸟画之高妙也。

我于少年时研习此道，能于先师处领会写意花鸟画之神趣。写意花鸟画寄情于物，强调个性，思想与文化都极重视人文，而不是照抄自然，不是为画花鸟而花鸟，物象与人际遇而相融合，物象与人感惠而徇知。写意花鸟画之作，纯以意为之，追求书意，淋漓尽致抒情写意。勿需拘泥物象，束缚手脚，影响画家情感宣泄。故而说大写意花鸟画是哲学、是诗歌、是真善美，需要画家全部修养和功力。我学画六十余年，初心不改，有所认识，是为序。

二〇一九年四月三日

（附《快意斋论画》节选）

传移模写

谢赫六法中有『传移模写』，郭若虚《图画见闻志》谓：『六法精论，万古不移。』传移模写即临摹、写生之谓。乃中国书画入门不易之法，舍『传移模写』则无根基可言。于模写上下大力气，终生受用。郭若虚所谓『万古不移』之说，绝非虚妄。

初从吾师习画之时，自临摹入手，临摹中授我以收放之法，气使笔运，气象顿生。

骨法用笔

中国画必以笔求生气，所谓骨在势存，有骨有势，何患不成画？其实中国画提倡养神、养气、养性，皆为养笔之由，乃养笔之一法也。至若读书卷、广见闻，亦一种养法。即使品茗、聊天、架鸟、养花，又何尝不是温养之道？善用者俯拾皆是，只在笔上求道，直如刻舟求剑，是其愚也。

笔力劲健，风神顿爽。行笔一要劲，二要健。劲要力道，使其如刀入木，如千斤坠石，还须速度与发力，使风神顿现腕下。此时之笔虽不能高古，亦一时之雄也。倘能融会贯通，神清笔畅，风骨高华，精熟婉润，则必能鸣于时而传于世。

用笔之法在笔笔分明，亦在笔笔生发之势，则无笔墨之机趣于生发之中。生发之时要有激情，故以情发之方有墨趣。一法之用看似简单，用之在圆而不在方，用之在简而不在繁，用之在心而不在形，用之在悟而不在知。

作画在于用笔，无笔则不成画。画之要诀在笔笔分明，此则画家用笔之道，前人之珍秘，今日已成敝帚。然而举凡得此，便可了然于胸。余每讲必谈用笔之道，苦口婆心，只为一个简单道理。遍观天下画坛，和者盖寡，时势平？时运乎？识者至此曾叹息乎？

吴悦石

画禅室论作书之法『在能收纵，又能攒捉』。须知『收纵』和『攒捉』一语道破天机，执管之时，揣摩其度、其法、其神，乃耳提面

命之语，一经开窍，终身受用。

可以豁然心胸。

作画不可信笔。所谓『翰不虚动，下必有由』。水、墨、笔、纸，判断应极精确，方可心随笔运，腕

底神行，始可『信笔』。否则易入魔道，入魔道而不自知，则欺己欺世。书画得古之传承，切不可堕入江

湖一道。江湖一类举目可见，正道之微，亦非心神往之。病其浮、薄、软、

又云忌『泛泛涂抹』。『泛泛』则不经意，无神采，非精神专注，

滑、荒率之气也。泛泛日久，成为习气，则终生不得解脱。

精熟用墨

墨须久研，浓后方可使用。散之老人所谓『熟』也，不熟不用，无熟无精光，不熟无晕化之

妙。生熟之墨用过便知其妙。

折枝取势

花鸟画多取折枝花卉入画，画幅之中须回还借势、气息贯通，故其章法千变万化，以画幅有限之空

间，变为无限之境界，均赖此借势之法。借要巧妙，迁想妙得，气贯神全，虚实相生。借要有势，势随画

转，势转境生，画在纸上，势在纸外，纸内纸外，一气相通。画有繁简，势有一理，伸手得之，即可成

画。有时虽然千笔万笔，失势即失其妙。

从笔取势乃前人之成法。行笔入纸，笔笔生发，生发不已，大势已成，神气因存乎其间矣，挂之素

壁，森森然，此则今昔不同之处。今人则以构图安排笔墨，兼之西方东方各种画法之影响，取势之说日渐

湮没。故余讲经营位置，不言构图，而强调『取势』，自有其深意。

画法画理

学子问学多问法，不问理，何耶？法易理难。法易闻知，而理不易真会。作画时法易施之纸上，理则

难以化诸笔端，故先贤告之后学，先明理，可不妄行。

学传统乃传先贤心香一瓣，如禅宗心证，得其心法为上，得其笔法为下。历史上多少人得其笔而

后失之，终老却无籍籍名，此为后学之明鉴。一时之名非传世之功，传世之功必待传世之人。

少年时读书，见王麓台『笔下金刚杵』，王石谷『笔力能扛鼎』，无限仰慕，亦不知如何学法。待与

时俱进，方知非以力学，力不能得，而以气行，以气得之。以力行则粗疏霸悍，以气行则精光内蕴。

所谓圆者，圆融是也，融会贯通是也，非仅仅方圆之意。举一反三，见微知著，法之一也。

有感而发

作画宜有感而发，情感互为表里，白乐天所谓『来如春梦几多时，去似朝云无觅处』，如体味诗意，

如见其人，如闻其声。文中笔墨之酣畅，胸襟之旷达，感人至深，故千年之下，传颂不已。此种写意精神

乃画家之灵魂，大道之津梁。梁楷以下薪火相传，至晚明陈白阳、徐青藤，承前启后，借诗文入画图，更

开生面。八大山人以深厚之学养，抱亡国失家之痛，涉笔成趣，已成极致。惜时世中庸，不能

形成流派。民初吴昌硕以凌云健笔，创大写意新风，领袖群伦，风靡百年。嗣后大家辈出，雄峙画坛，此

风影响深远，今日犹余波焉。

自然天趣

东坡云：『天真烂漫是吾师』，真书画之精髓也。道法自然，大道之行也。能天真则能以气行，当不

乏烂漫。千年来能入此境界者数人而已。

中国书画以天趣称神妙，所谓鬼神使之非工力者。『天』者，契机也。熔情、景、机，趣于一炉。『趣』者，必先究其性，穷其性，牵其机，尽其态。八面来风，涉笔成趣，耐人寻味，曲尽其妙者也。情有不容己，趣有不自知，是不期然而然，物我两忘，自然流露。诗云：『松风涧响天然韵，抱得琴来不用弹』。此等境界非拘执于斧斤者可以梦见。

陶渊明有句云：『但得琴中趣，何劳弦上音。』物我交融，令人神往。

『天趣也』者，非得之于人，实受之于天。所谓天马行空，触机而发也。杜工部诗云：『元气淋漓障犹湿，真宰上诉天应泣。』

中国画大写意一科古称泼墨，民国以来始称写意。泼墨者形质也，写意者心意也。亦如诗家比兴法，

心象生气

在心为心象，在行为形象，此非论孰为高下。形象者为实，心象者为虚，虚实合则相生，故虚实不可偏废。脱颖而生，是为智者。

画有生气，蓬蓬勃勃，观者神往，大有呼之欲出之感，非徒取形骸者所能梦到，故生气不易得。生气要笔墨精到，生活蒙养，挥笔之时才能气至神出，无板刻之讥，妄下之议。惟其能生，生则活，生则动，生则灵，生则妙，能生则气至，活画之法也。

世人论气韵生动者，或以满纸烟云为生动，或以笔墨纵横为生动。后者首重骨法，以气在用笔。故曰：有笔性，有笔气。《绘事微言》有所议论，虽不尽善，亦有可学之处，兹抄录如下：『有笔气，有墨气，有色气，有气势、有气度、有生机，此谓之韵，而生动处又非韵之可代矣。生者生生不穷，深远难尽；动者动而不板，活泼迎人，要皆可默会，不可名言。』

静心从容

人贵能静，静后能思，思后能得。亦所谓『万物静观皆自得』『每临大事有静气』，皆用『静』字。

画贵有静气。悬之素壁，韵味悠长，怡情养性，神气存焉。

余之室铭曰『快意』。友人来访，问余曰：『何为快意？』余曰：『此有二解。』一曰痛快畅神，意气风发之谓，此乃字面通俗之说。二曰《说文》释快者为称心也，非迅疾之谓也。释意为思念或曰志，从音，从心，即心上之声也。故有此二解法，余意取其后者，称心乃得以宁静，不忘故终有所得也，此则老子问商容之学。

境界涵咏

余喜读读诗话与词语，无穷境界变幻之中，说三千大千不为过也。至晚秋登临，西风残阳，酒旗斜矗，彩舟云淡，千古凭高，悲恨相续，又如何画也？如有画者必画影图形，以求六合。然心中之悲怆谁来解释？故画家习文，以求引发，陶冶性灵，变化气质，至此其画有味，可一读再读。

吾少年时曾见一写意画，绘达摩祖师一苇渡江，极为精简，而神采照人，上题七绝一首：『达摩西来一字无，全凭心意用功夫。若要纸上谈佛法，笔尖写干洞庭湖。』于我影响至深，数十年来皆欲以『心意』二字求悟。中国大写意画法自『解衣般礴』『真宰上诉』以后，卓识者皆意在笔中之趣、象外之趣，此自是更高境界。

目 录

鸭

鸭

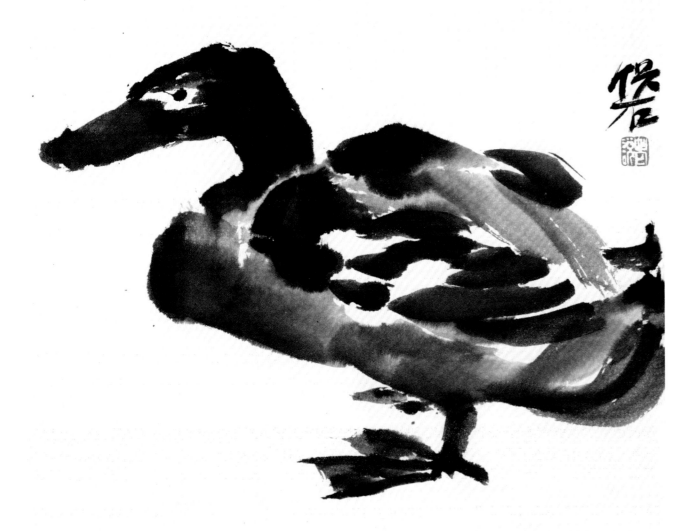

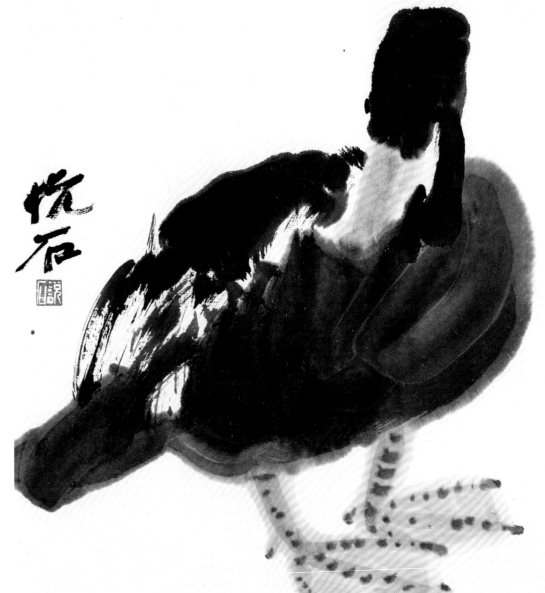

二

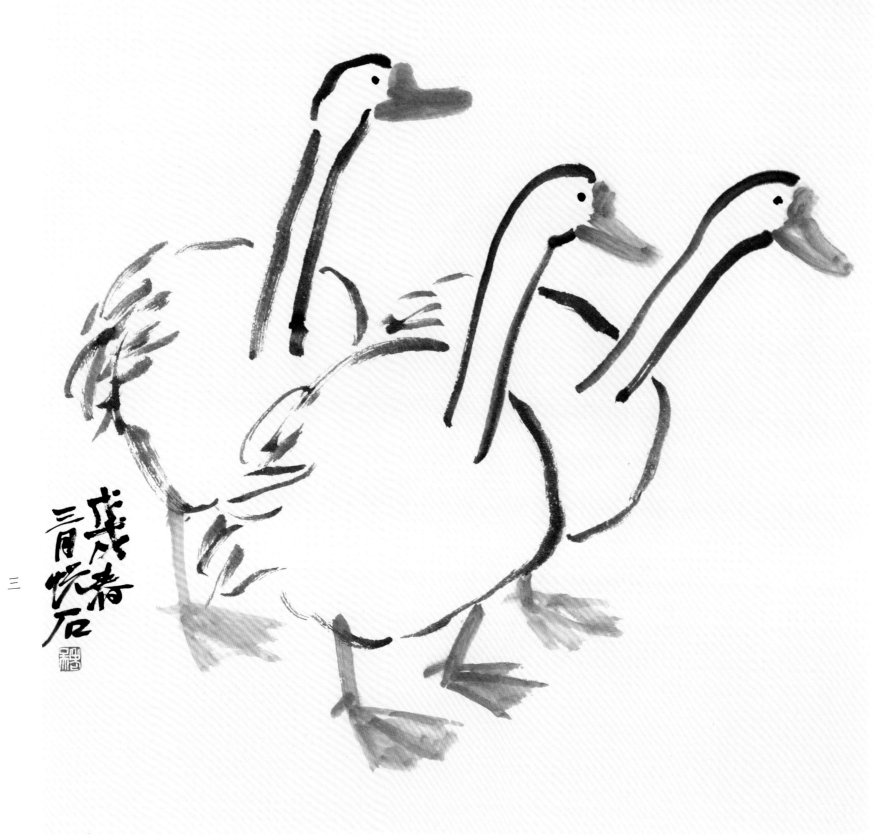

三

雁

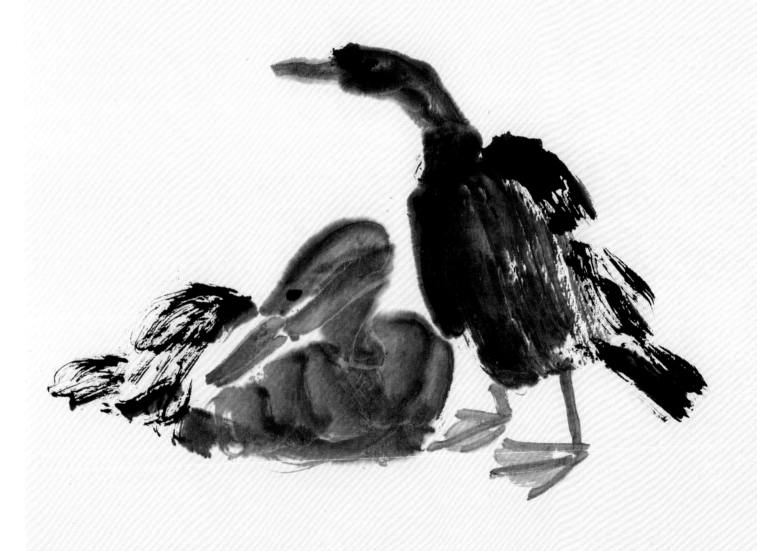

雁

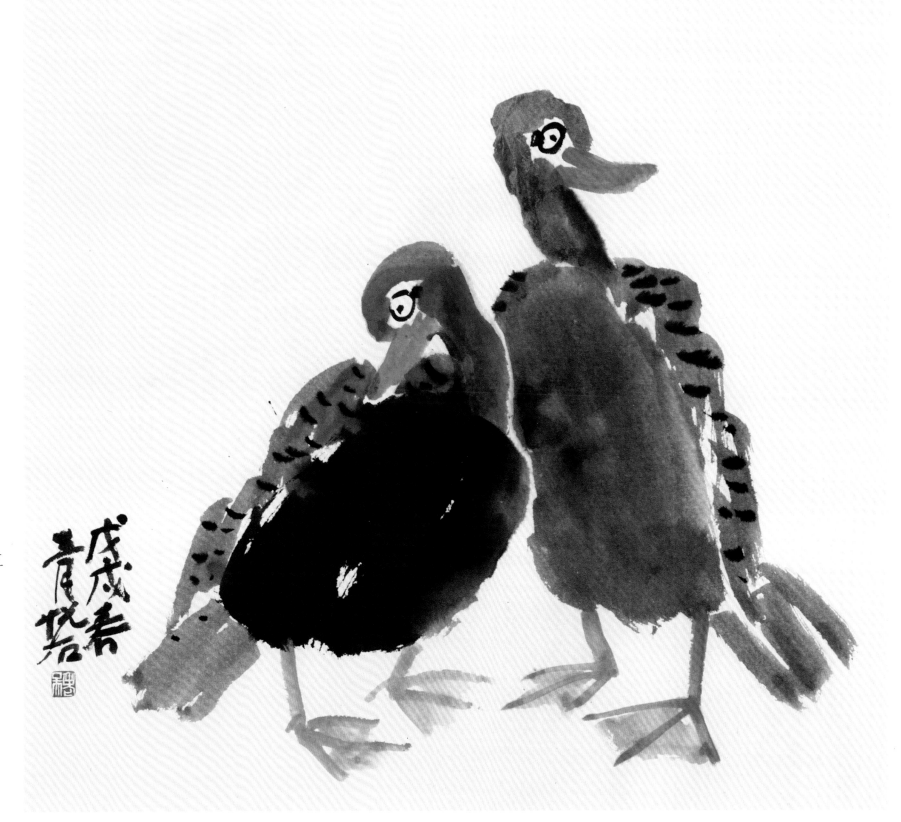

五

八哥

六

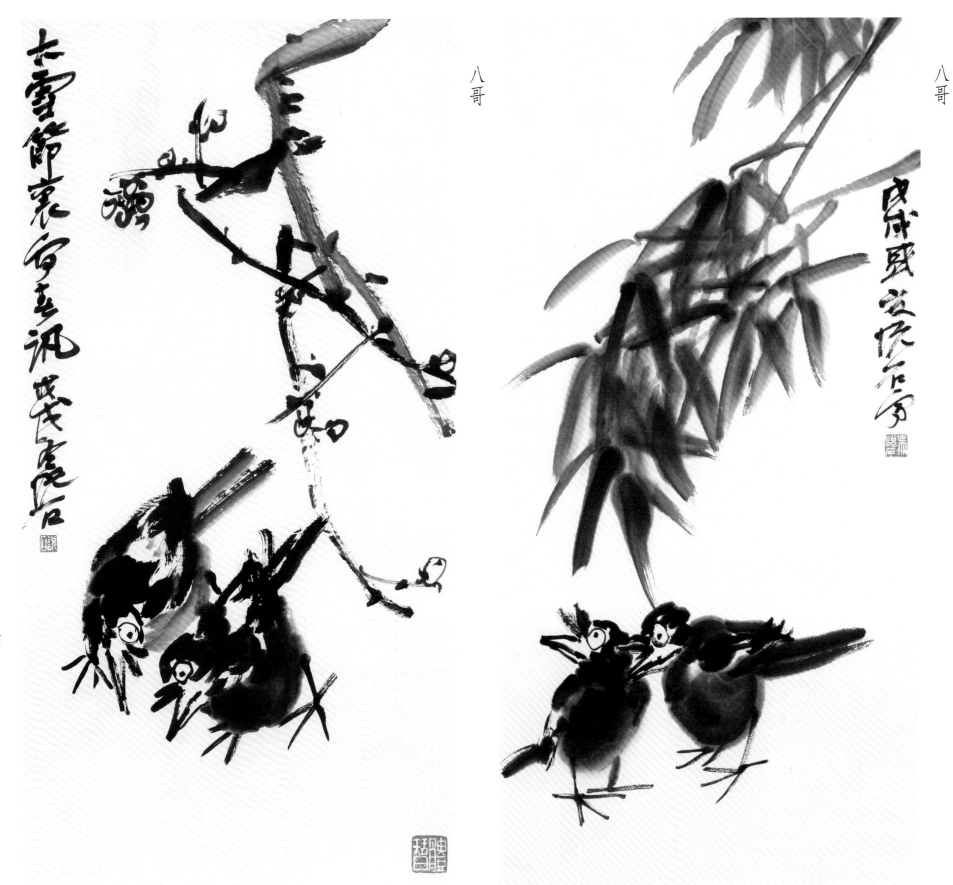

鹭鸶

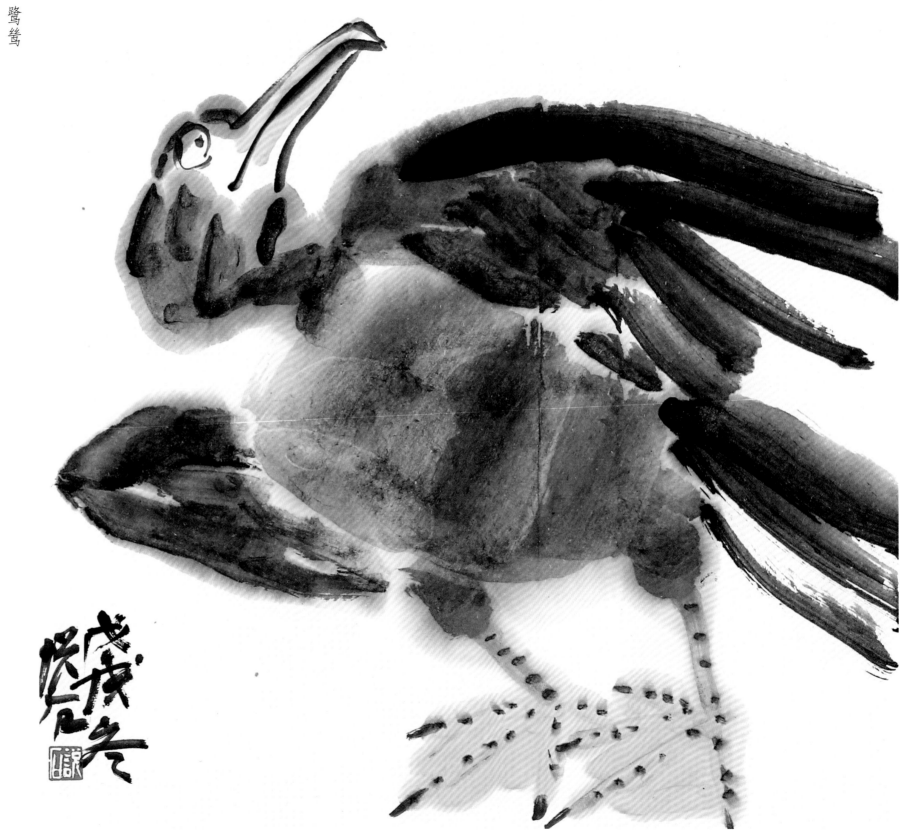

八

戊戌除夕快石窗拈倪云斋照陶之下

九

鹭鸶

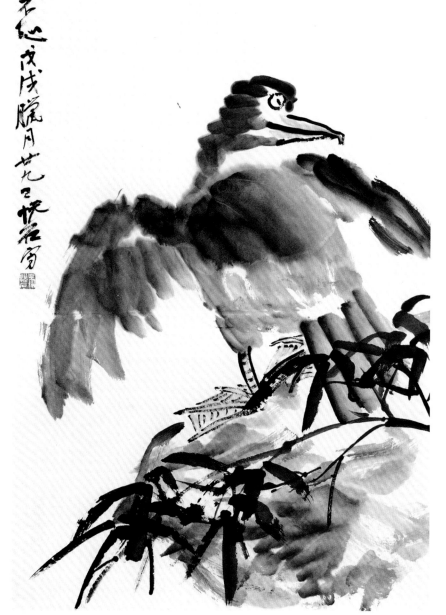

少窗风凄起直兀尚不定戊戌腊月芜之快石窗

鹭鸶

雁

雁

春江水暖
己亥春徐悲鴻

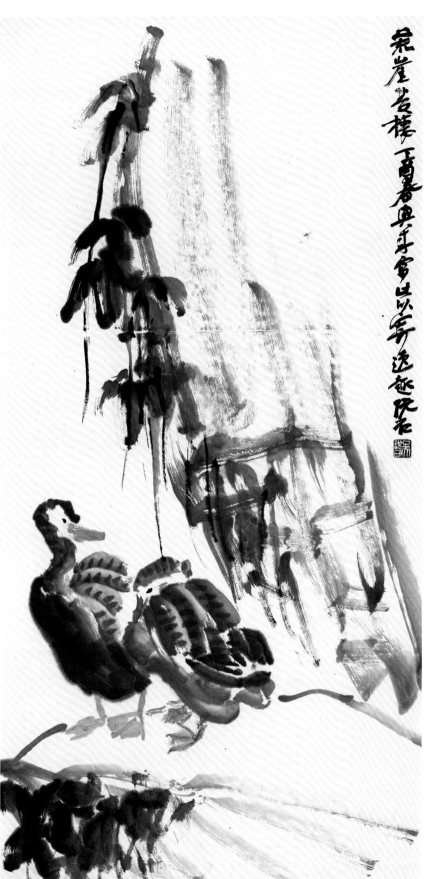

荒崖古槎
丁丑暮春吳子雪此以寄遠趣耽也

雁

二

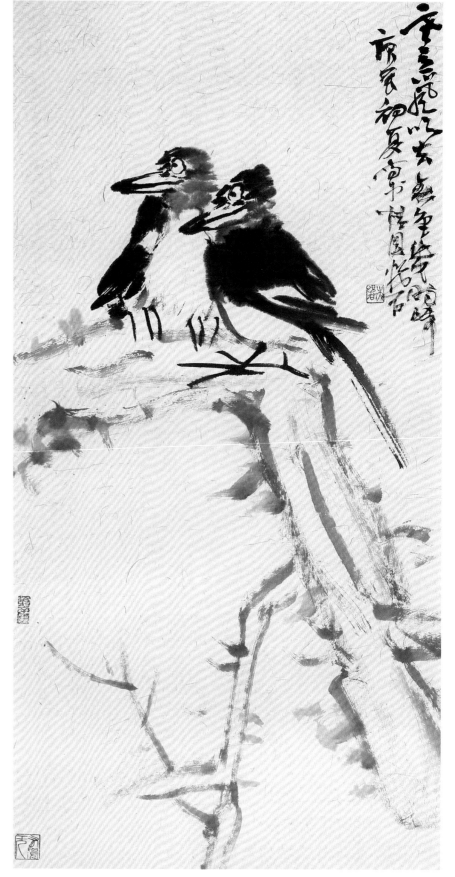

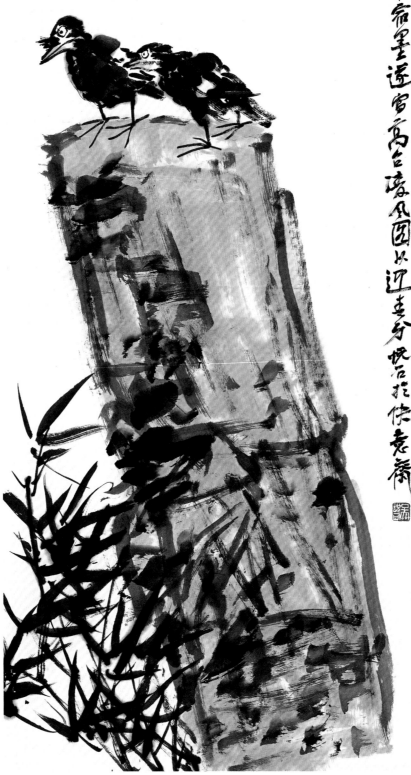

凌风图

寒风图

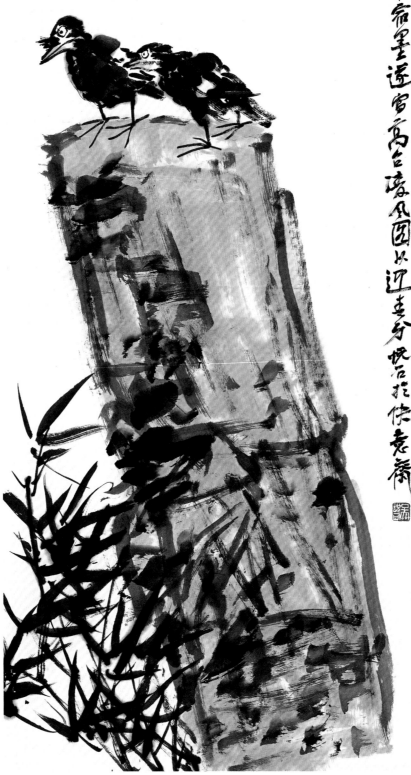

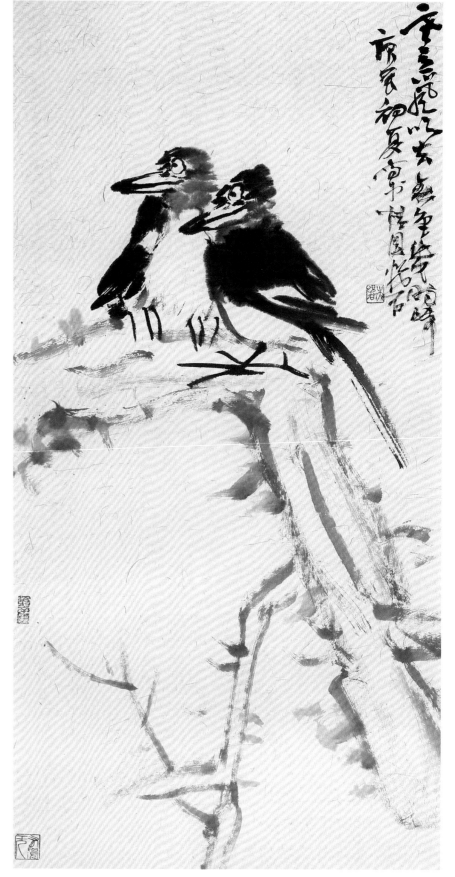

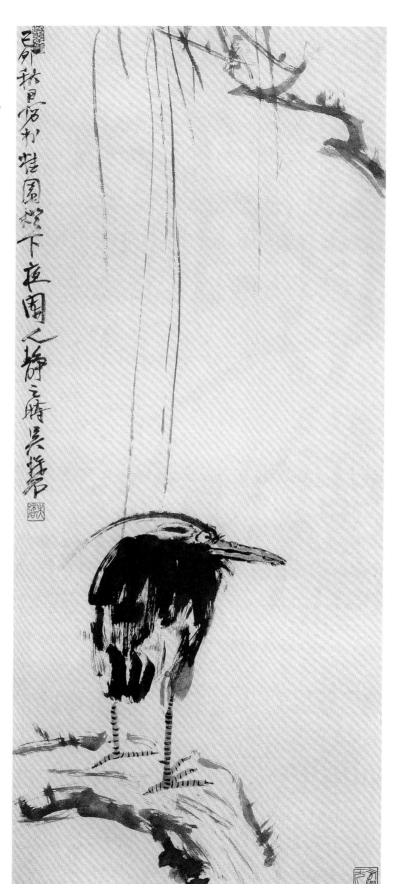

多思
丙申李晓白

多思

疏柳鹭鸶

红梅寿带

雀

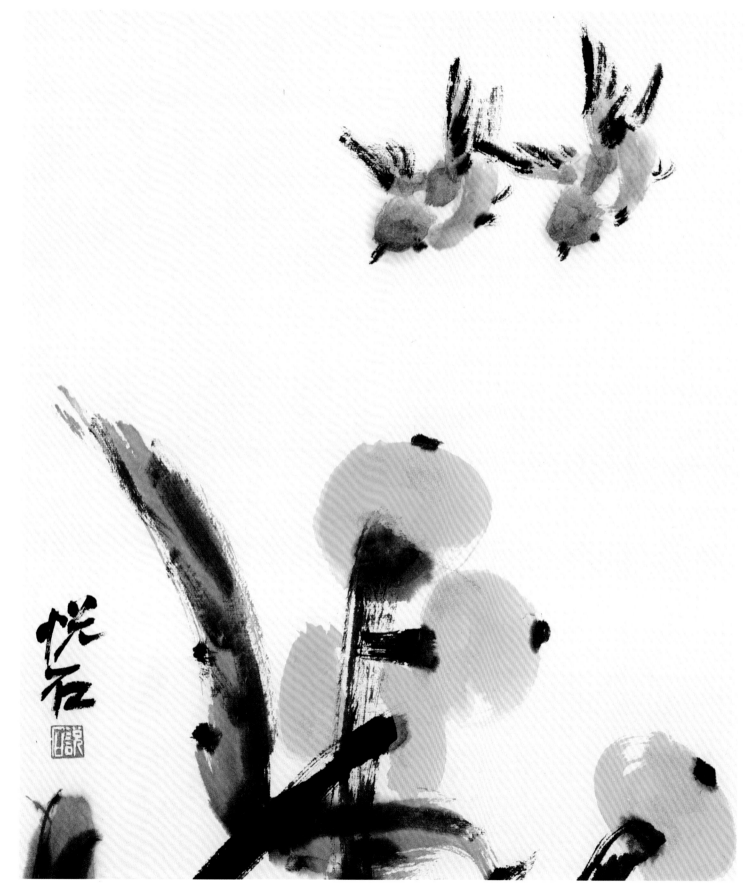

燕雀

燕子来时探水人家绕戊戌春陵名家人词意

甲戌夏日侯石

一六

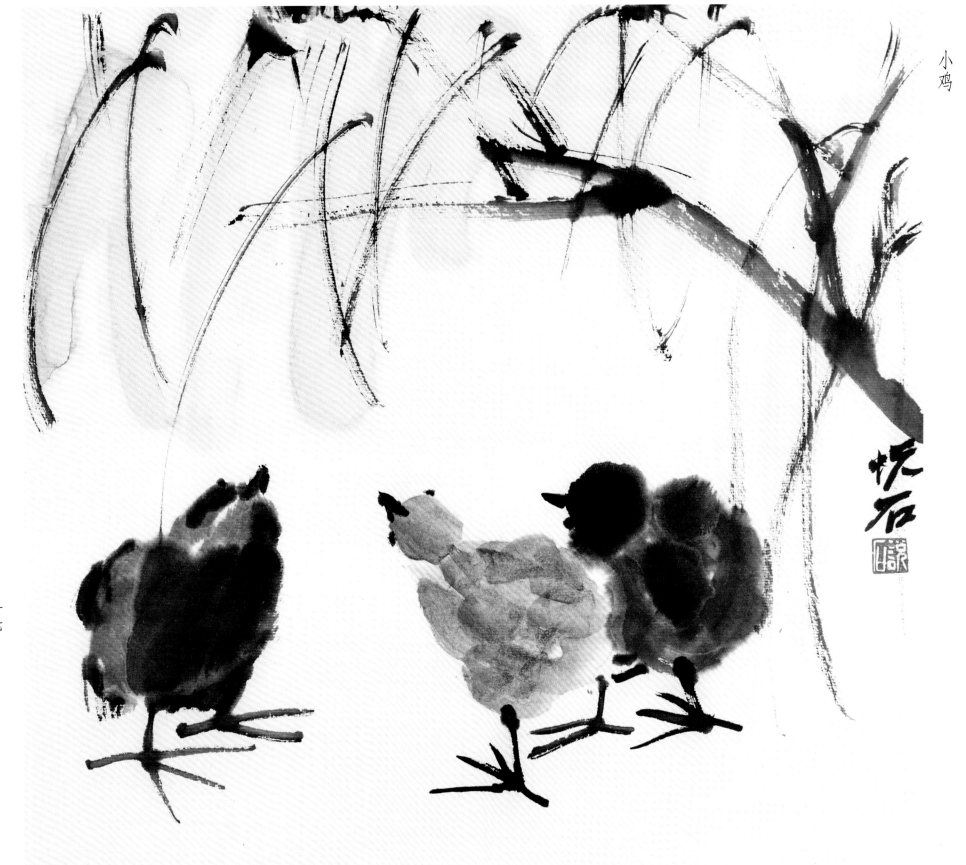

怀石

一七

小鸡

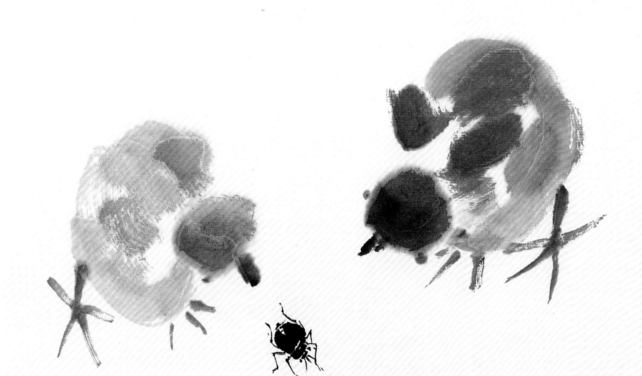

鸡

乙丑牛
伏悦
者

一九

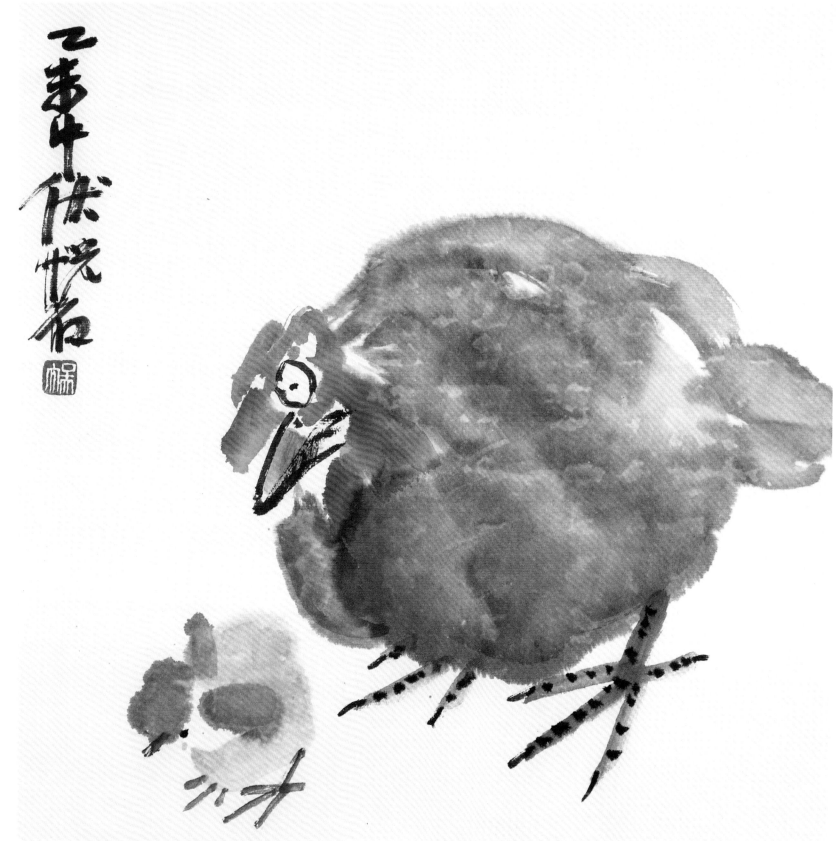

雄鸡

鸡

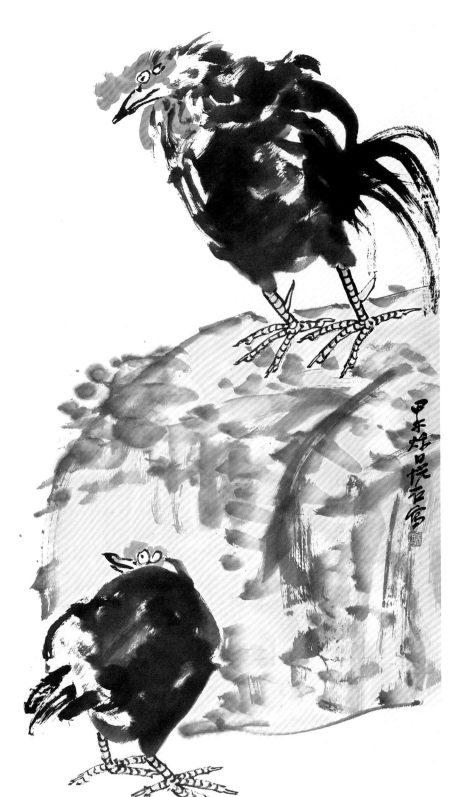

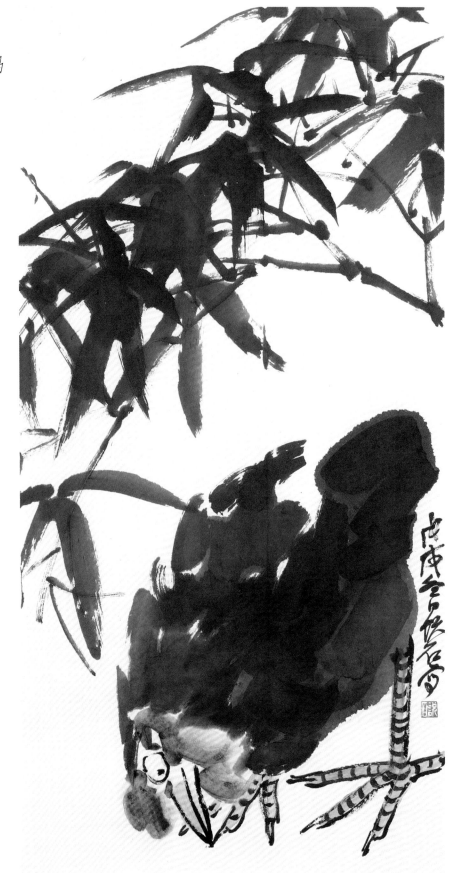

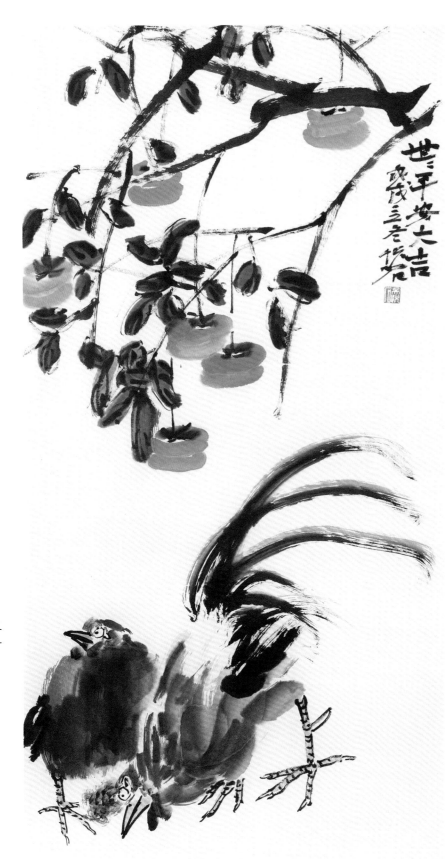

世世平安大吉

世世平安大吉

笼中鸡

鹤　　鹤

老鹤摇翅六十�g年東风吹動米家山澤画画来多蒙幻開光净花白阪

戊辰冬鵬石

鶴

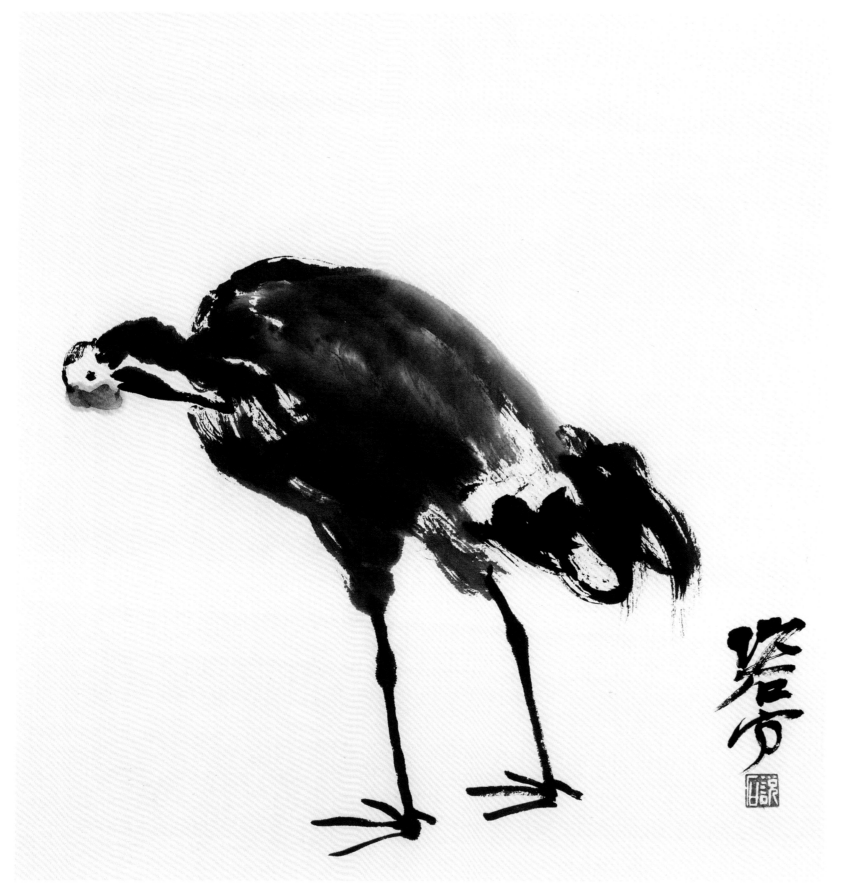

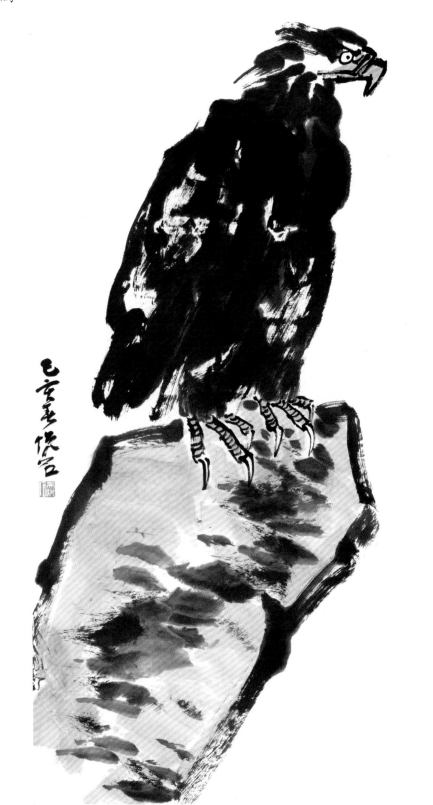

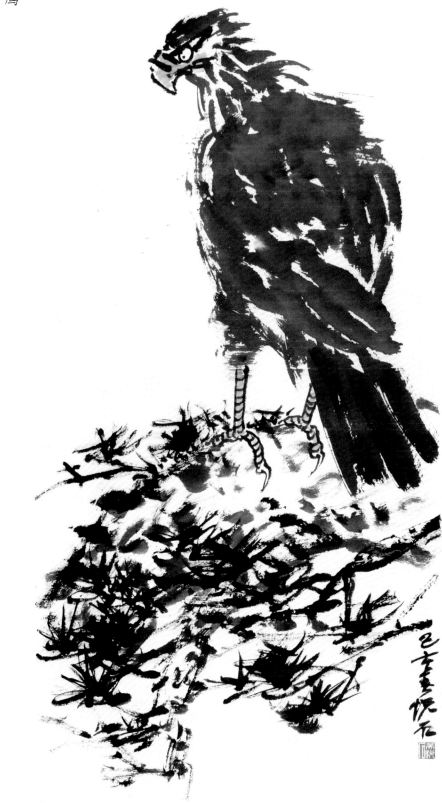

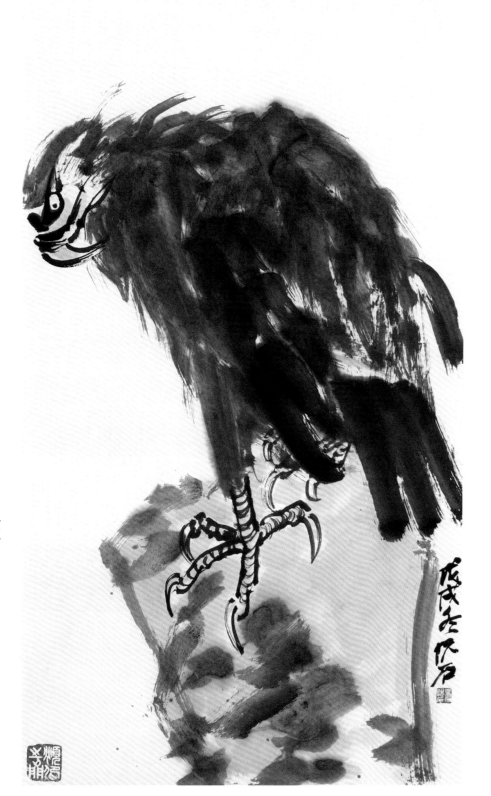

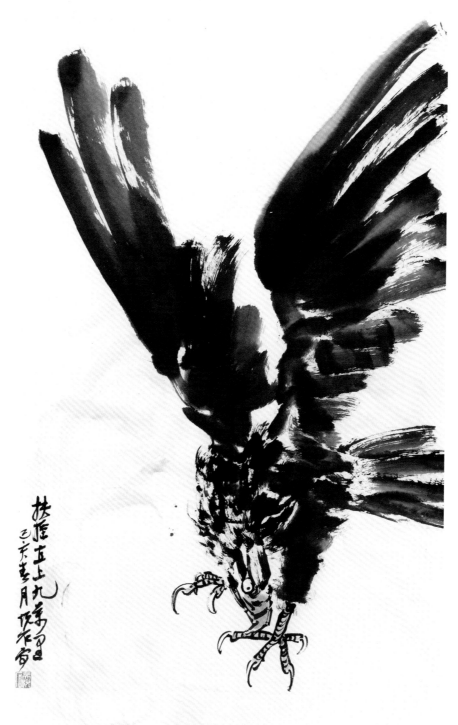

鷹

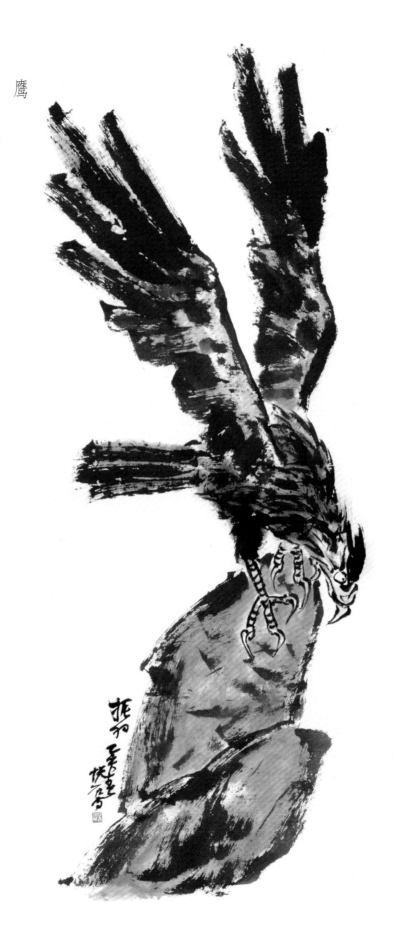

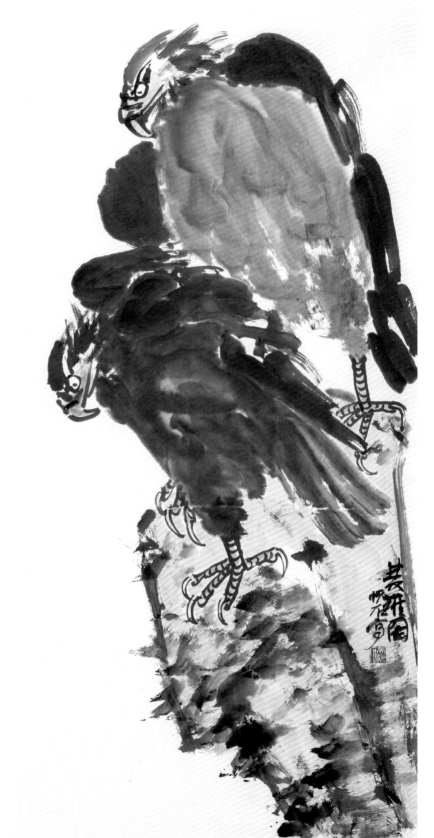

石涧游鱼

三鱼图

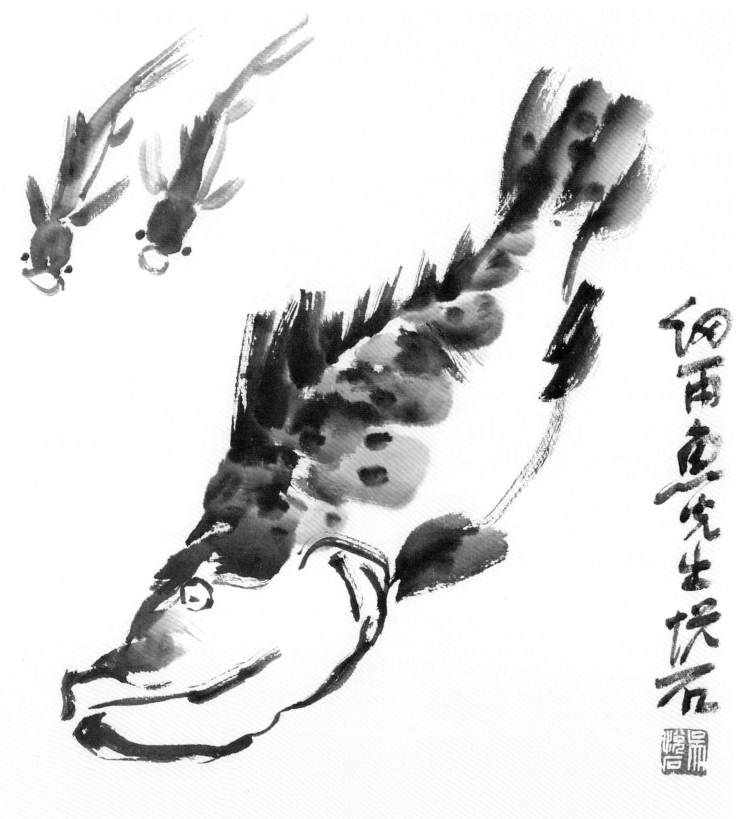

细雨鱼儿跃石君

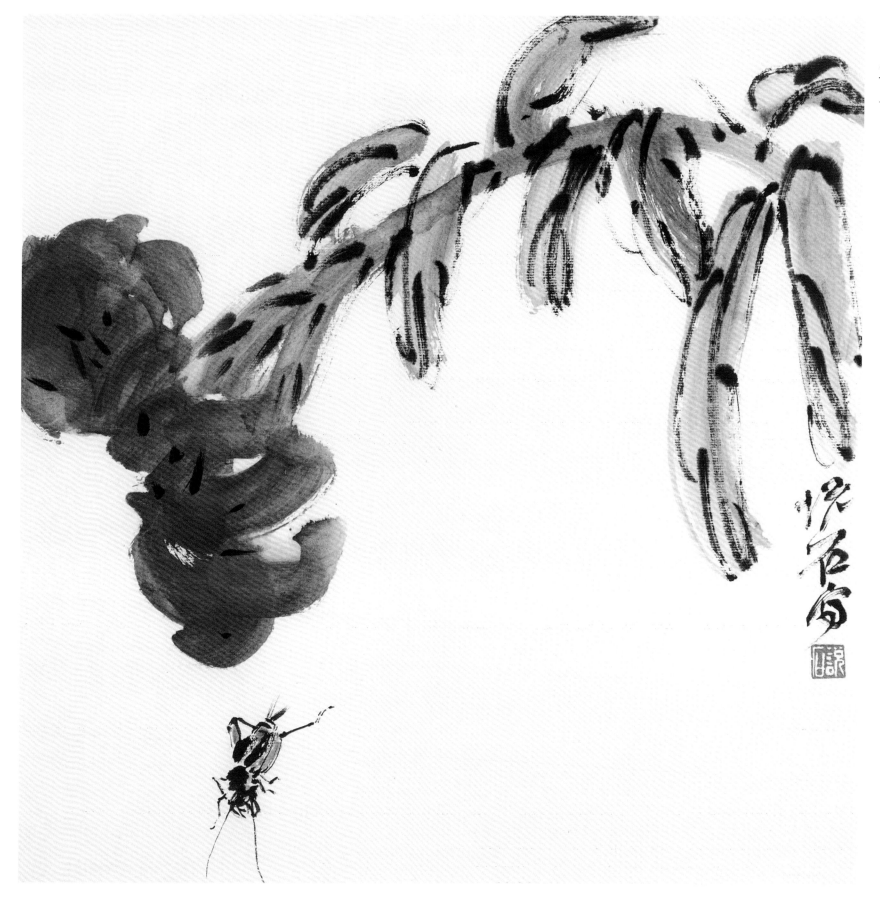

草虫

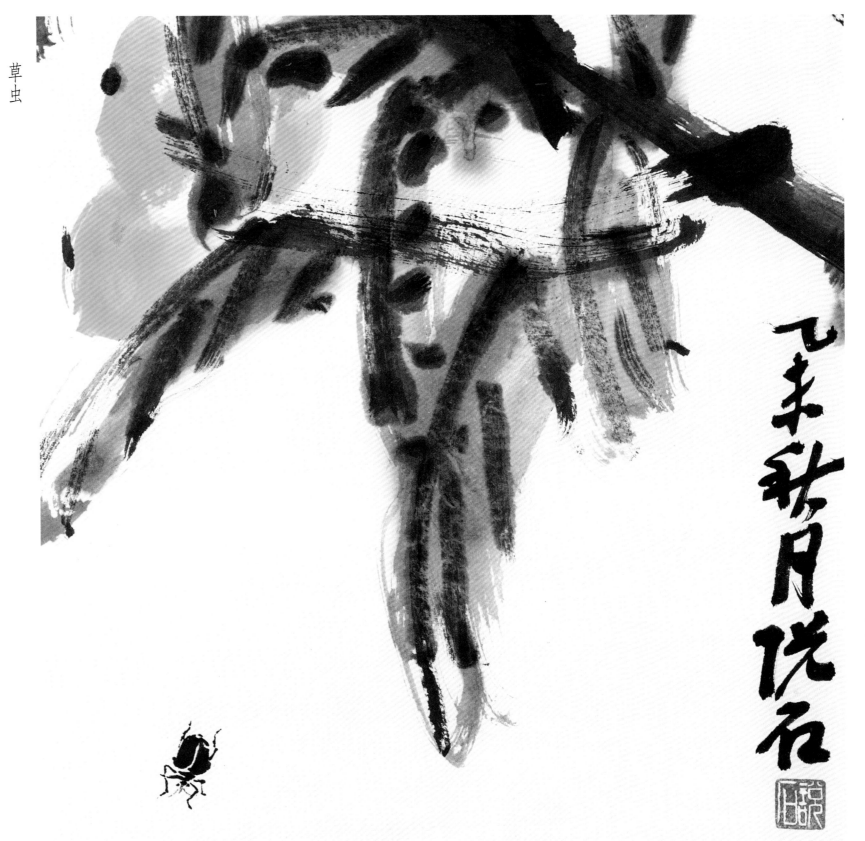

乙未秋月悦石

三一

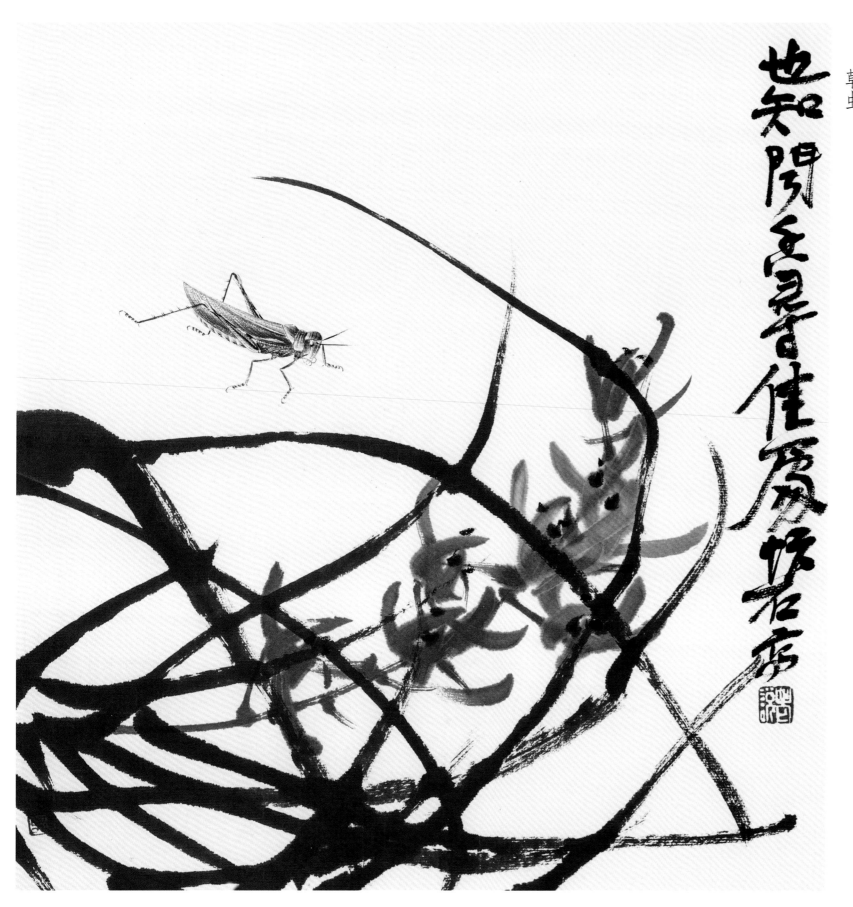

草虫

世知閒至寶牛佳庚辰悸君石平

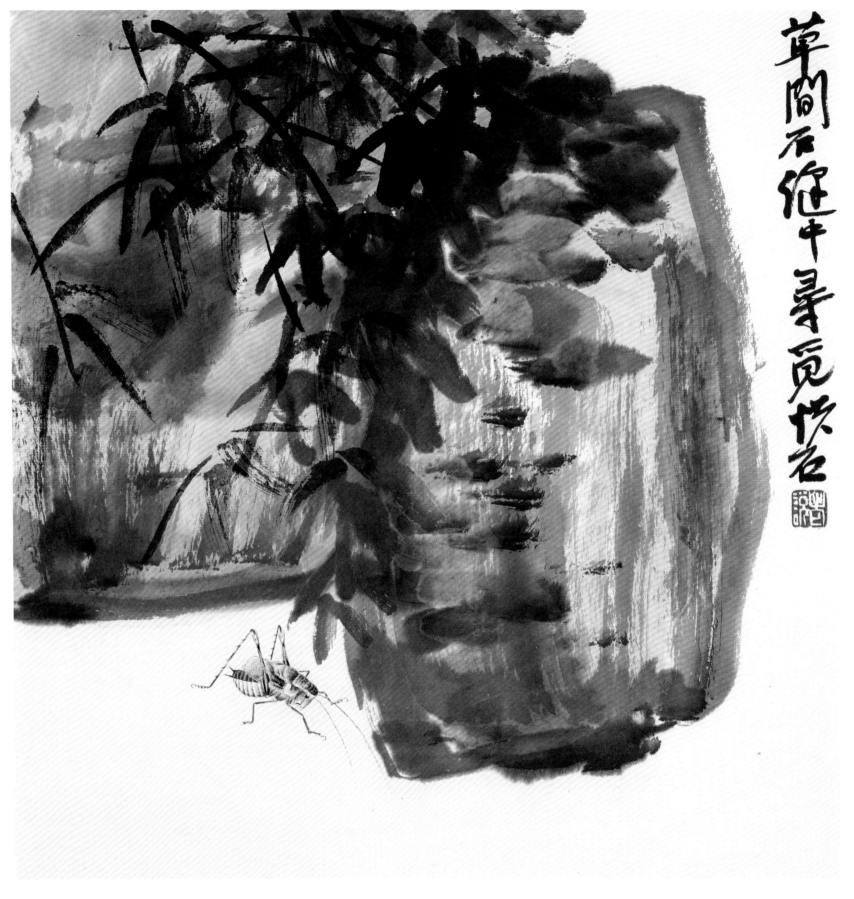

草虫

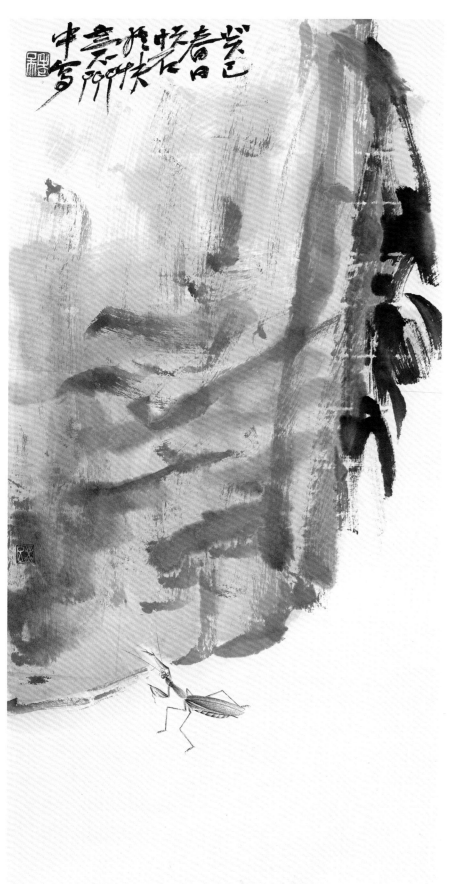

草虫

三五

鼠

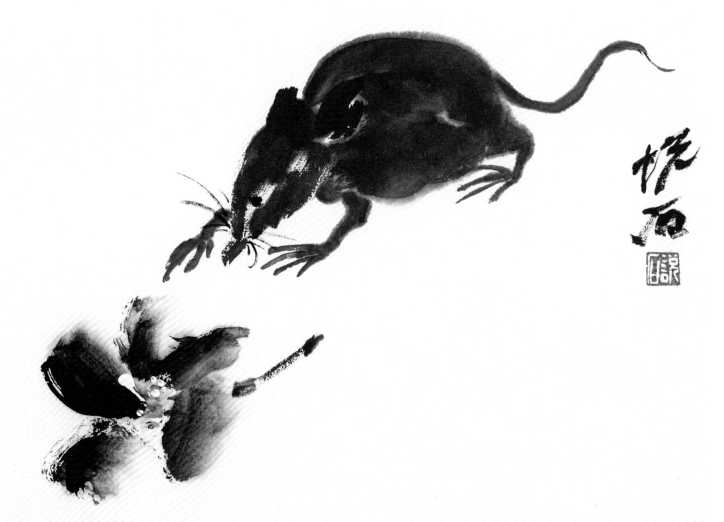

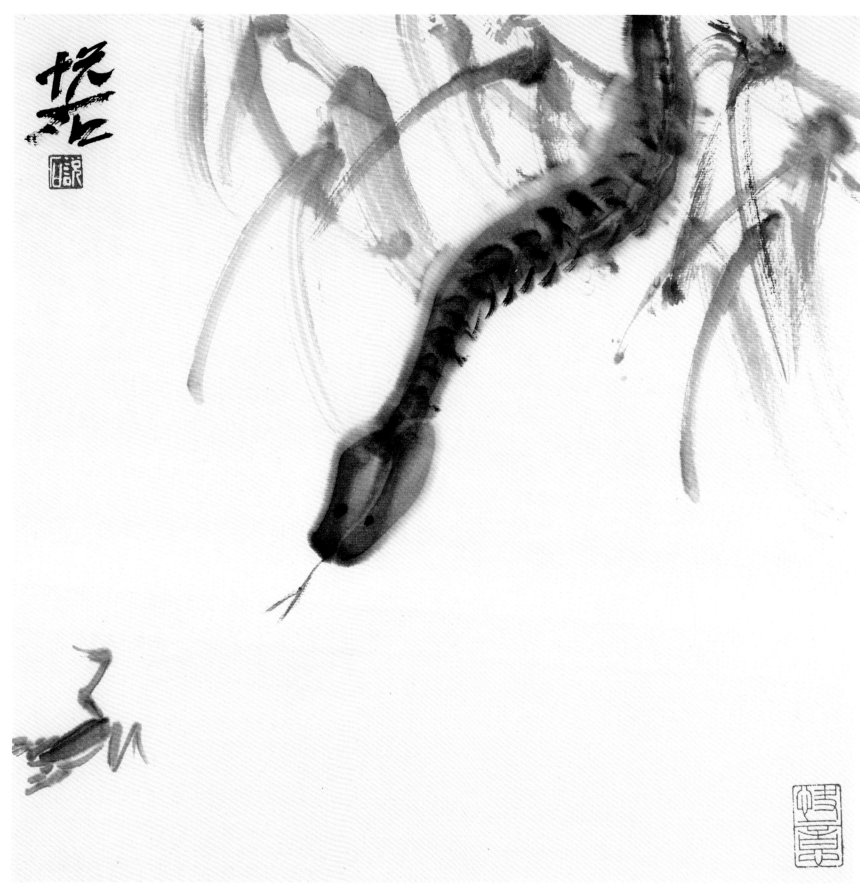

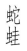

猴

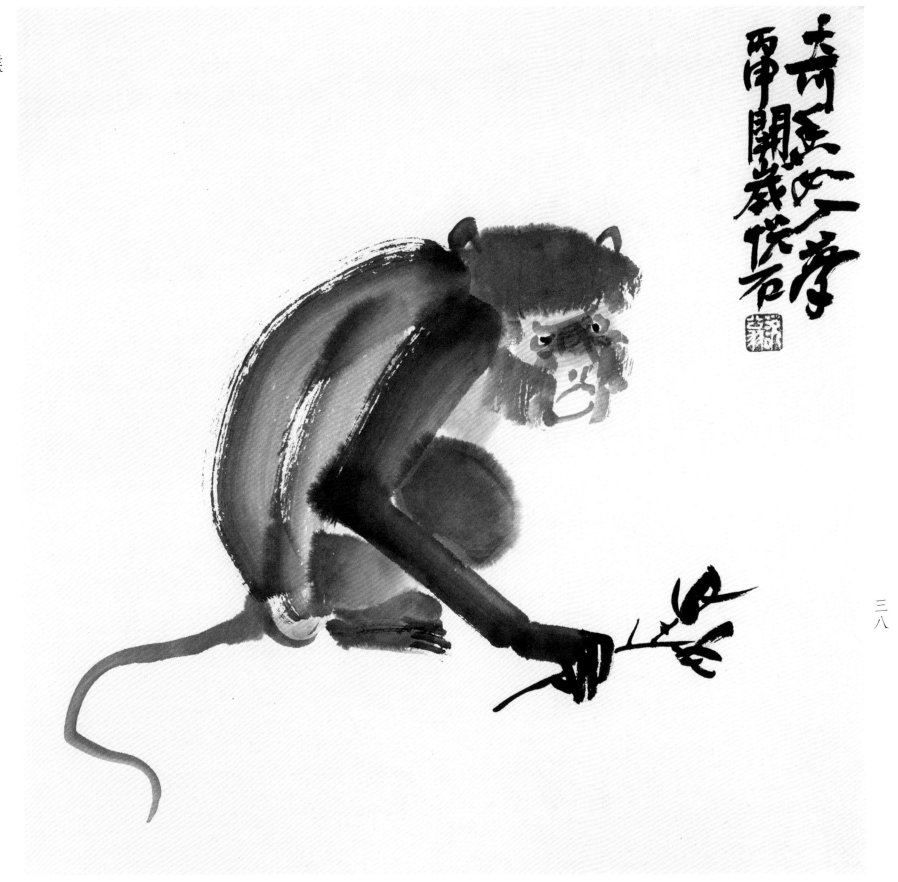

奇云忽多孝
带開歲侯石

開篋得一顆
如果
何其愛哉
丙申迎正
王玉珉

開篋得一顆如果
何其愛哉
丙申迎正王玉珉

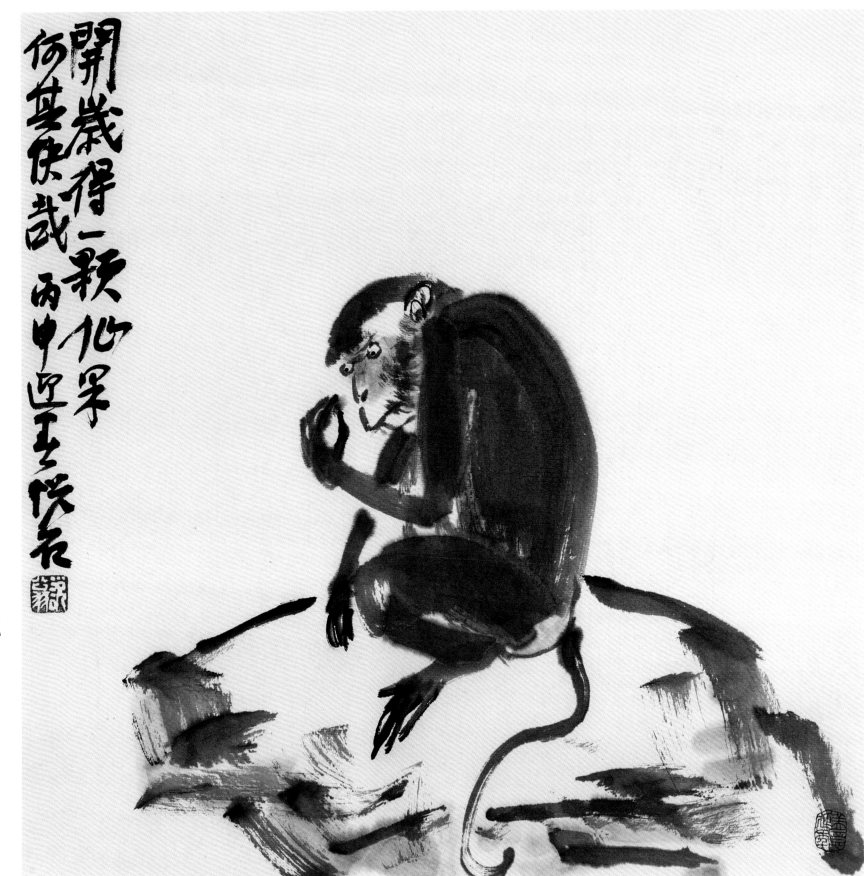

猫

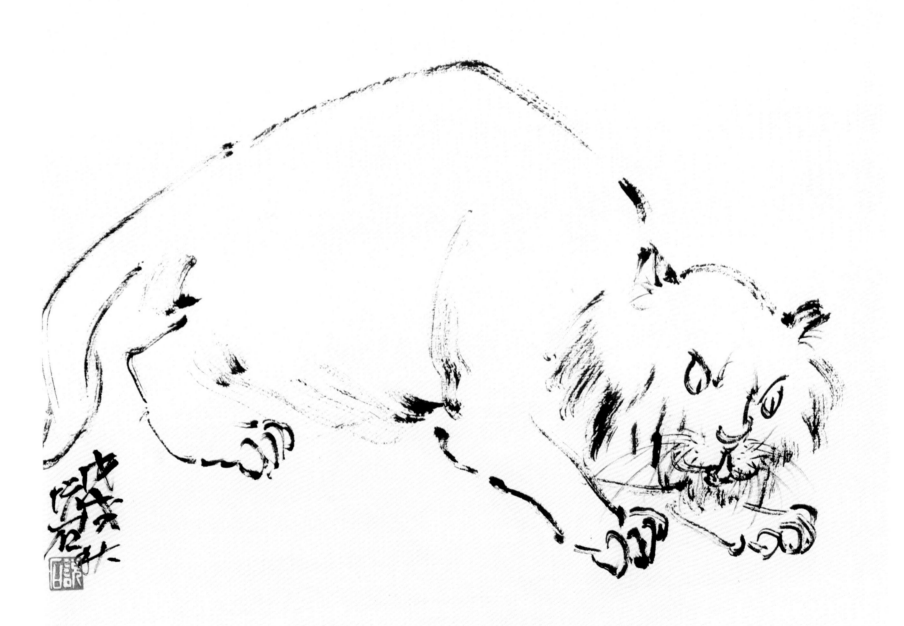